历代碑帖法书选

漢張遷碑

（修订版）

文物出版社

图书在版编目（CIP）数据

汉张迁碑 /《历代碑帖法书选》编辑组编. —— 修订版. —— 北京：文物出版社, 2023.9

（历代碑帖法书选）

ISBN 978-7-5010-8149-3

Ⅰ. ①汉… Ⅱ. ①历… Ⅲ. ①隶书—碑帖—中国—汉代 Ⅳ. ①J292.22

中国国家版本馆CIP数据核字(2023)第145995号

汉张迁碑（修订版）

编　　者：《历代碑帖法书选》编辑组

责任编辑：陈博洋

责任印制：张　丽

出版发行：文物出版社

社　　址：北京市东城区东直门内北小街2号楼

邮政编码：100007

网　　址：http://www.wenwu.com

经　　销：新华书店

制　　版：北京荣宝艺品印刷有限公司

印　　刷：河北鹏润印刷有限公司

开　　本：787mm × 1092mm 1/16

印　　张：4

版　　次：2023年9月第1版

印　　次：2023年9月第1次印刷

书　　号：ISBN 978-7-5010-8149-3

定　　价：20.00元

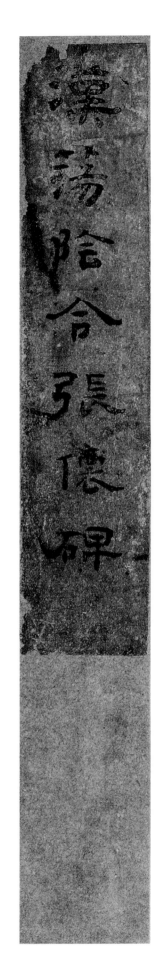

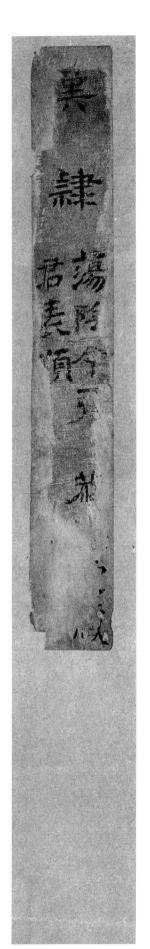

漢蕩陰令張德碑

漢隸蕩陰令君表頌

漢張公方表頌初拓本

冀盦寶藏

寶熙題

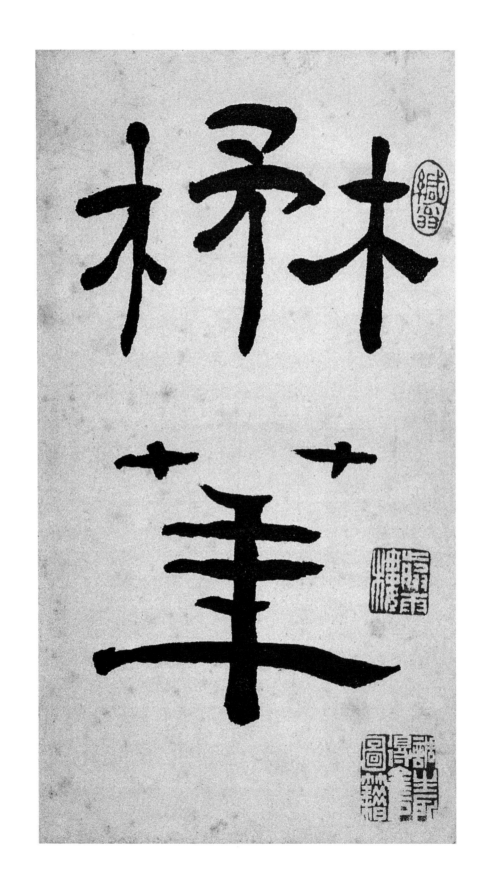

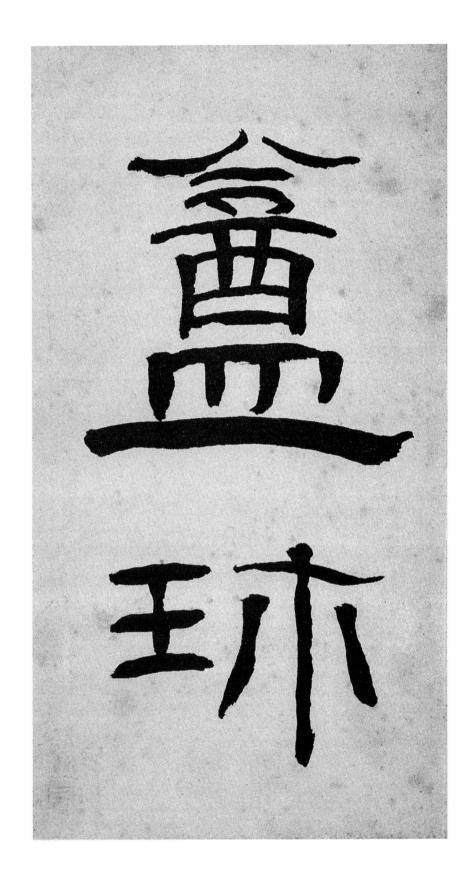

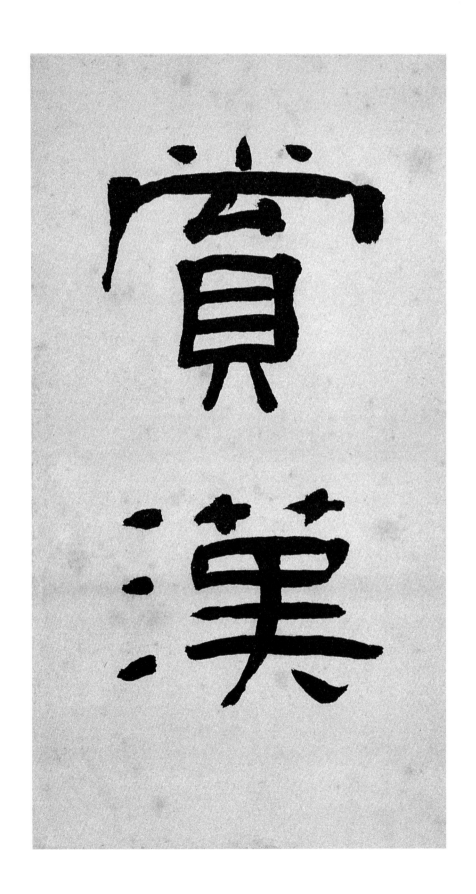

賞漢

庤

香士大疋先生

屬南沙邨詧

作

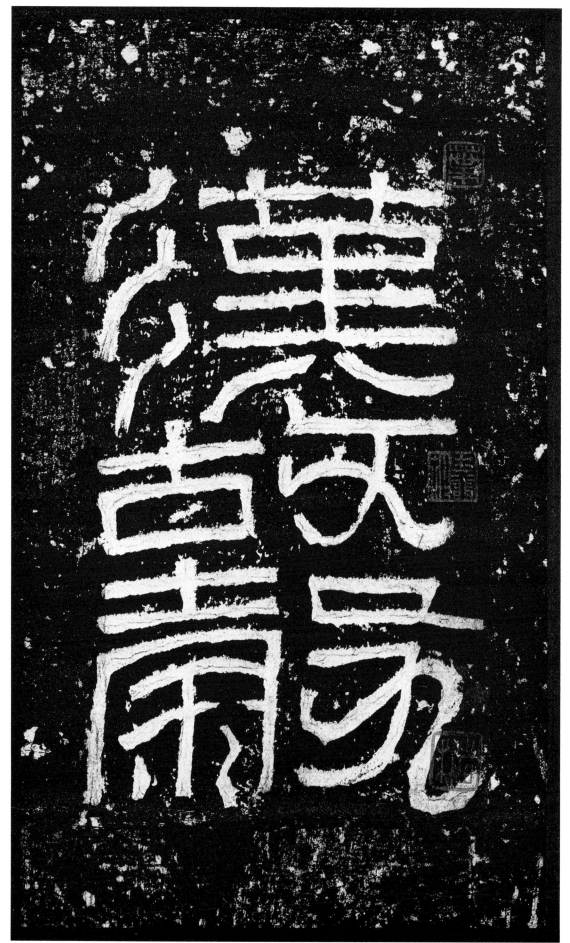

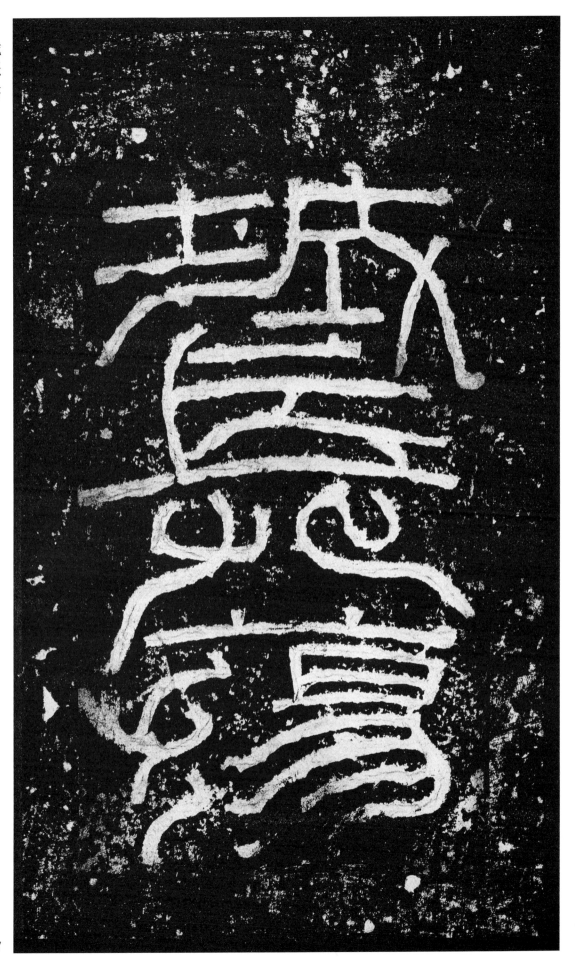

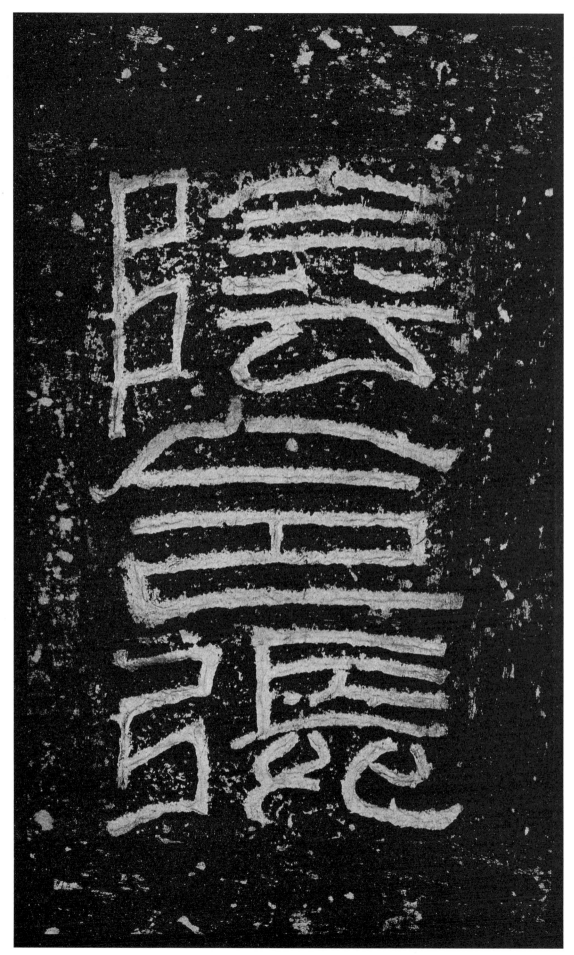

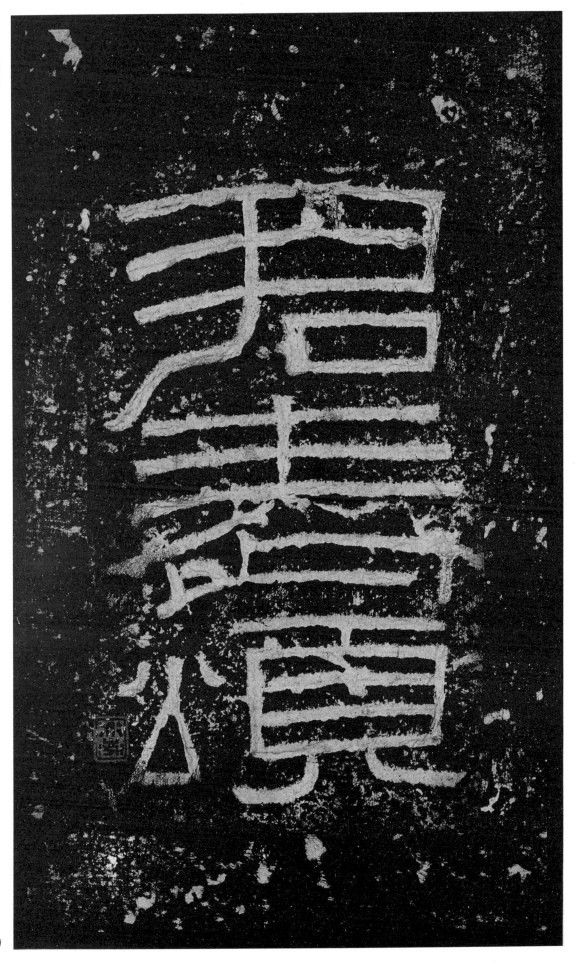

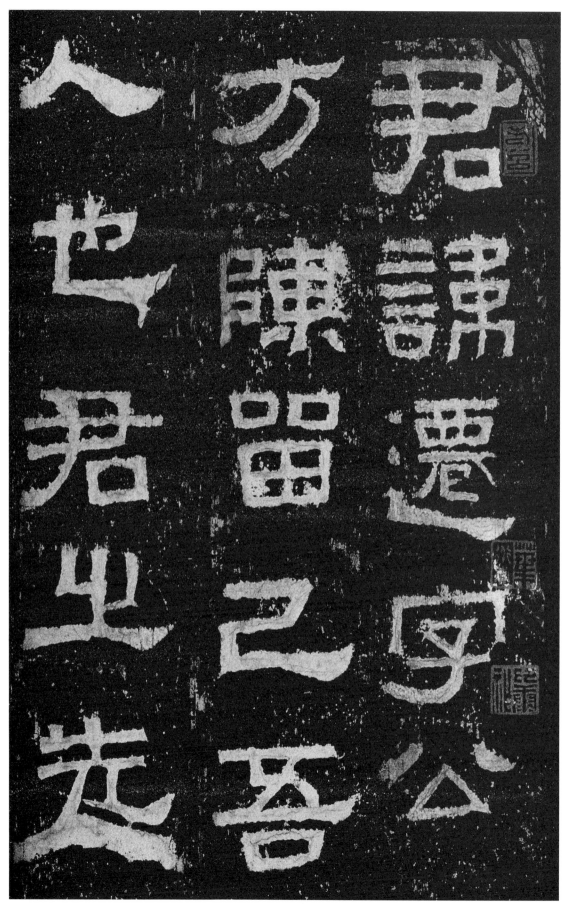

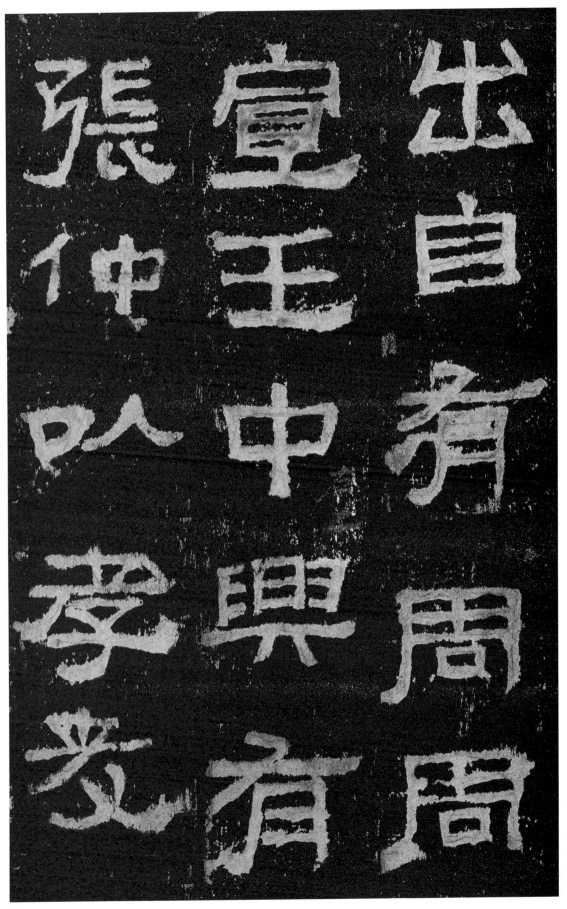

出自有周，周宣王中兴，有张仲，以孝友

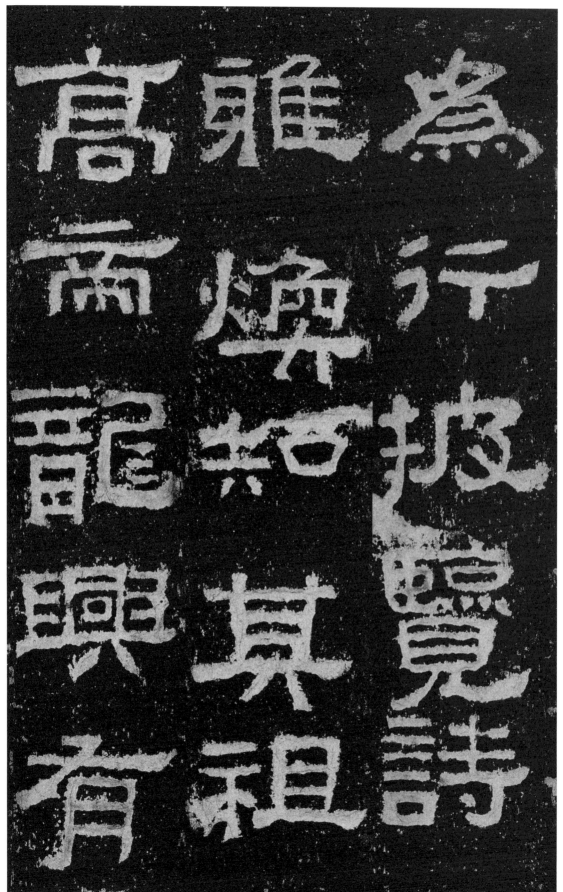

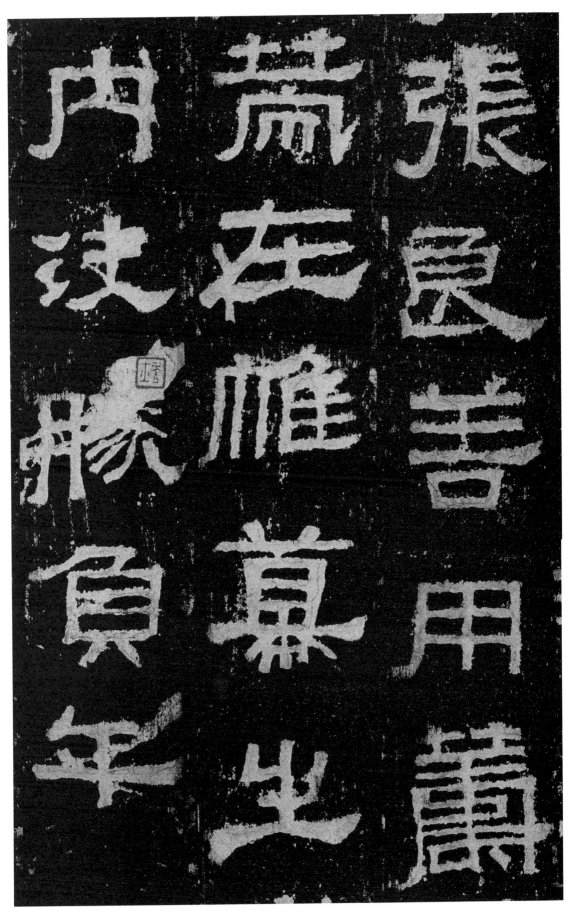

张良，善用筹策，在帷幕之内，决胜负千

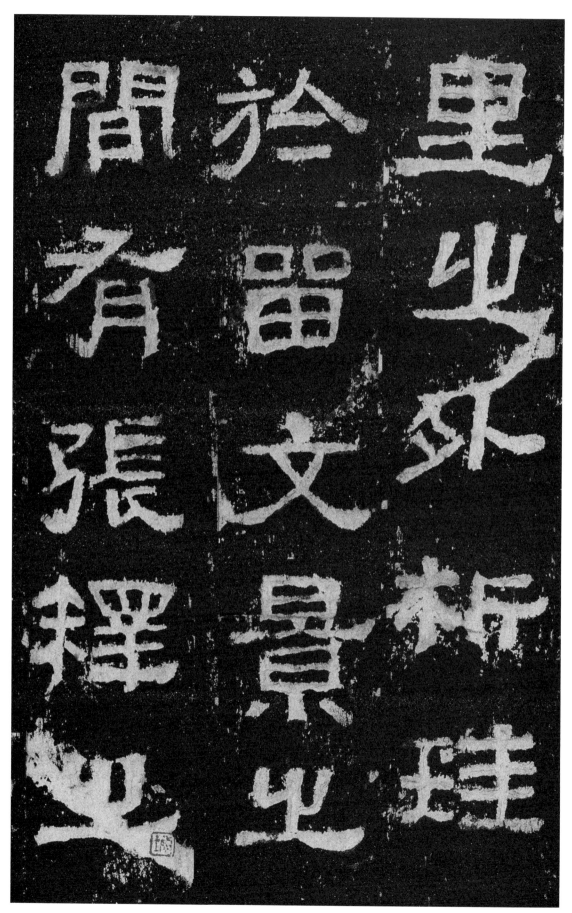

里之外，析珪于留。文、景之间，有张释之，

里业外
析珪
文
景业

於
留业
張
释业

閒
育

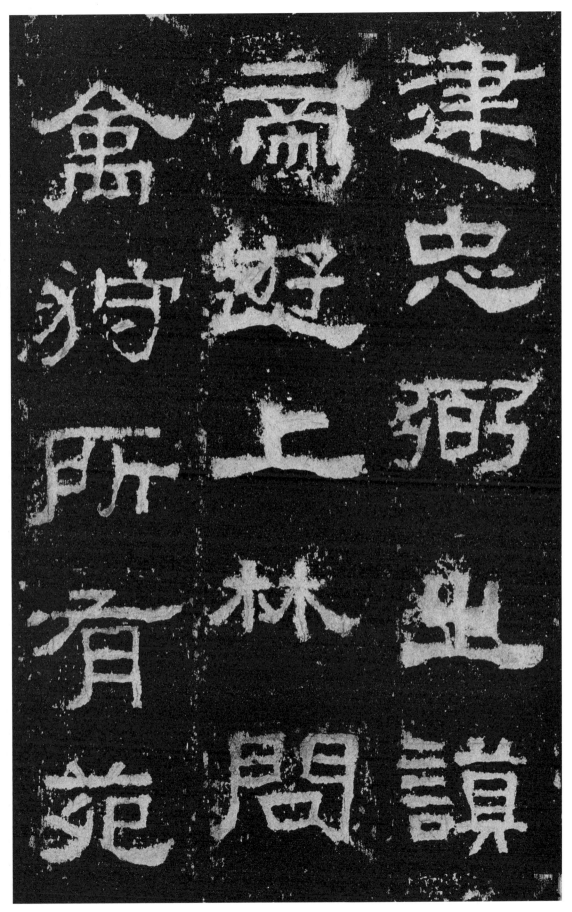

建忠弼之谟。帝游上林，问禽狩所有。苑

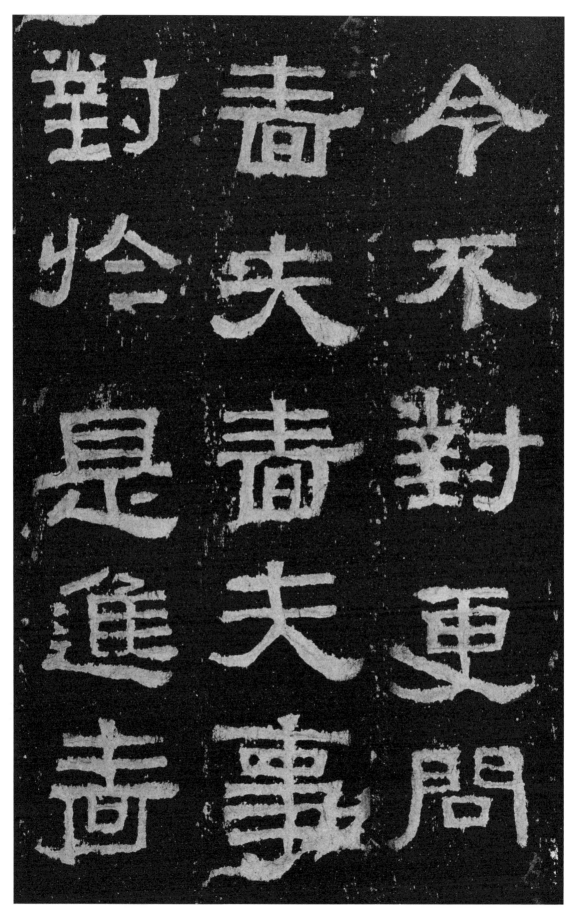

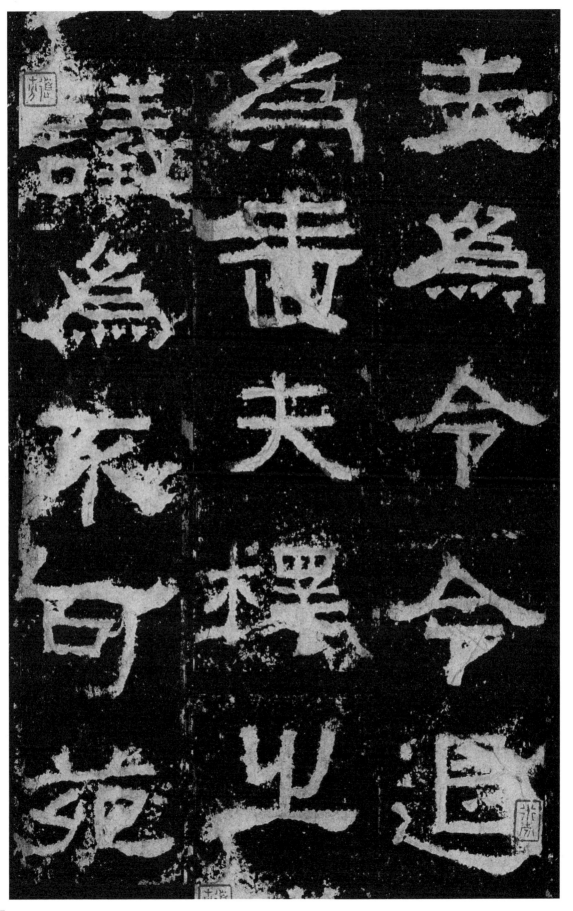

夫为令，令退为啬夫。释之议为不可：苑

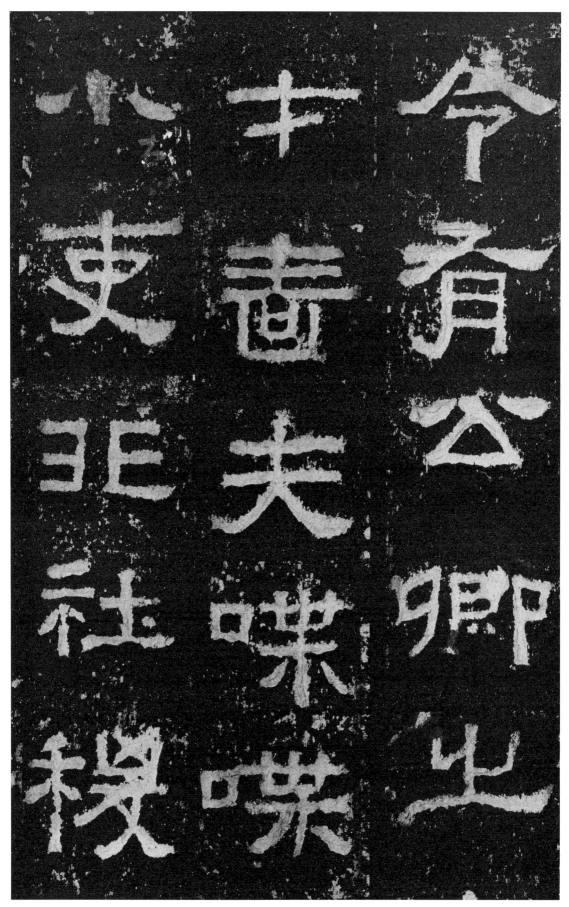

令有公卿之才，啬夫喋喋小吏，非社稷

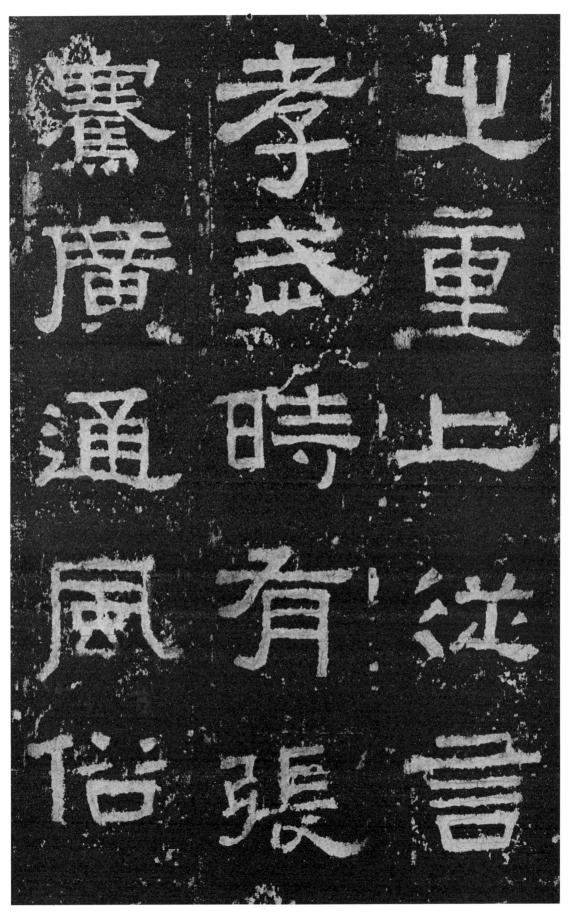

之重。上从言。孝武时有张骞，广通风俗，

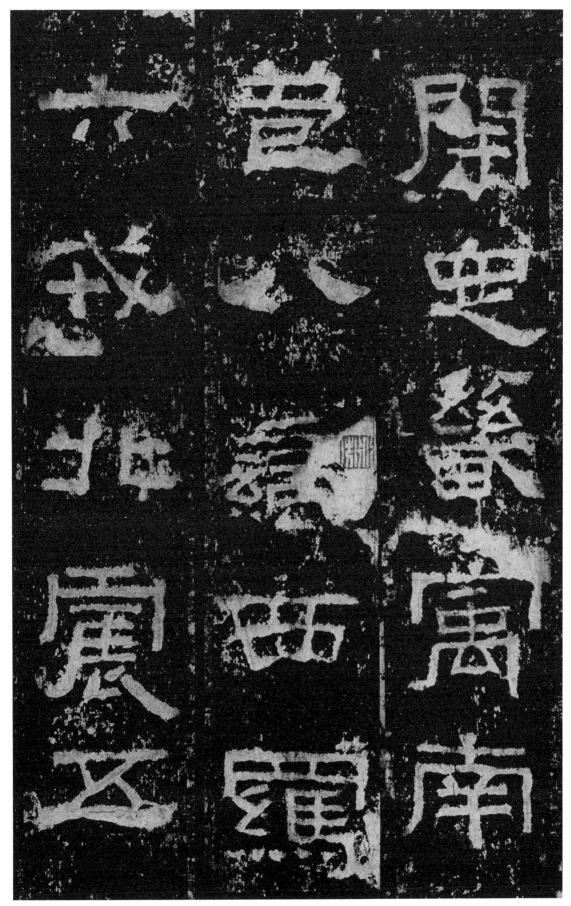

開
事
緣
宇
南

曾
八
西
軍

六
戎
北
震
五

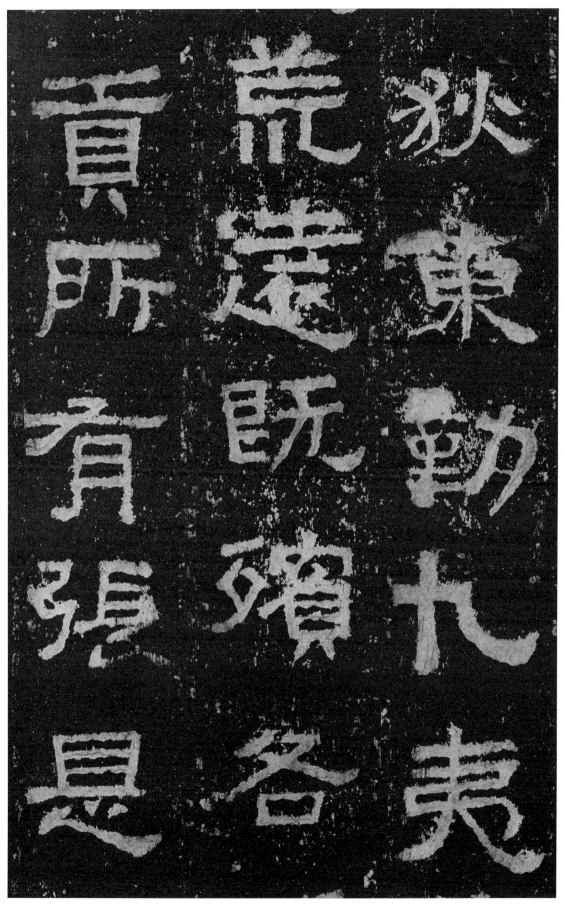

狄，东勤九夷。荒远既殡，各贡所有。张是

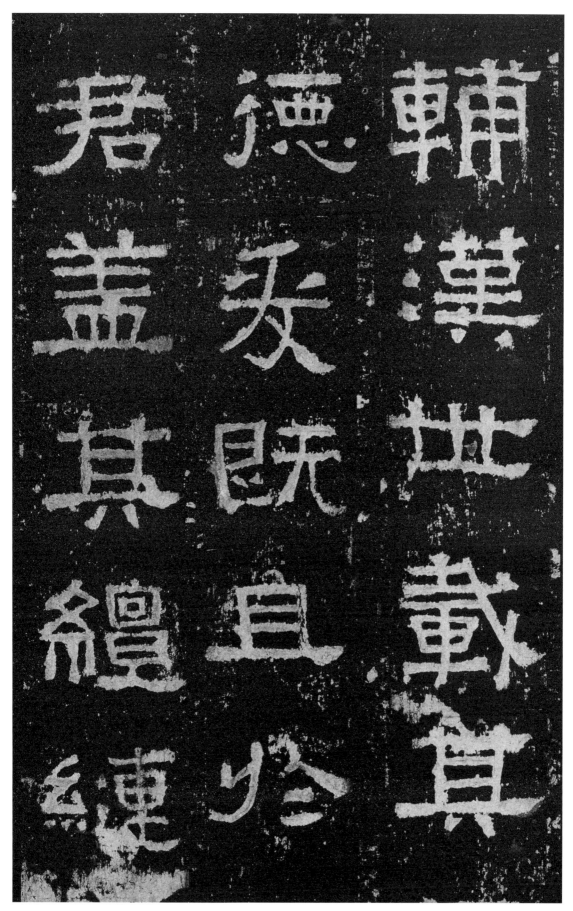

輔漢世載其

德爰既且于

君盖其繵緟

缵戎鸿绪，牧守相系，不殒高问。孝弟于

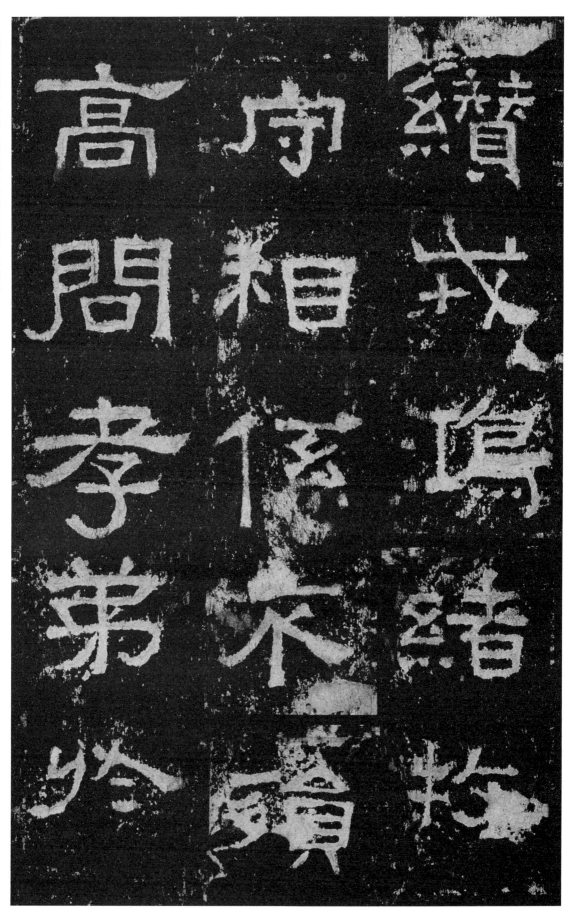

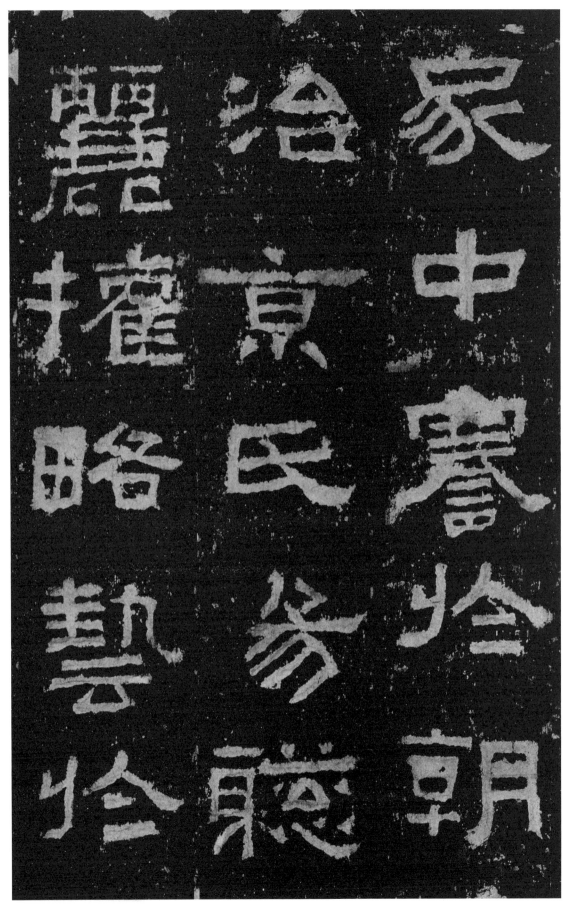

家

中謇于朝，

治京氏《易》，

聪丽权略，

艺于

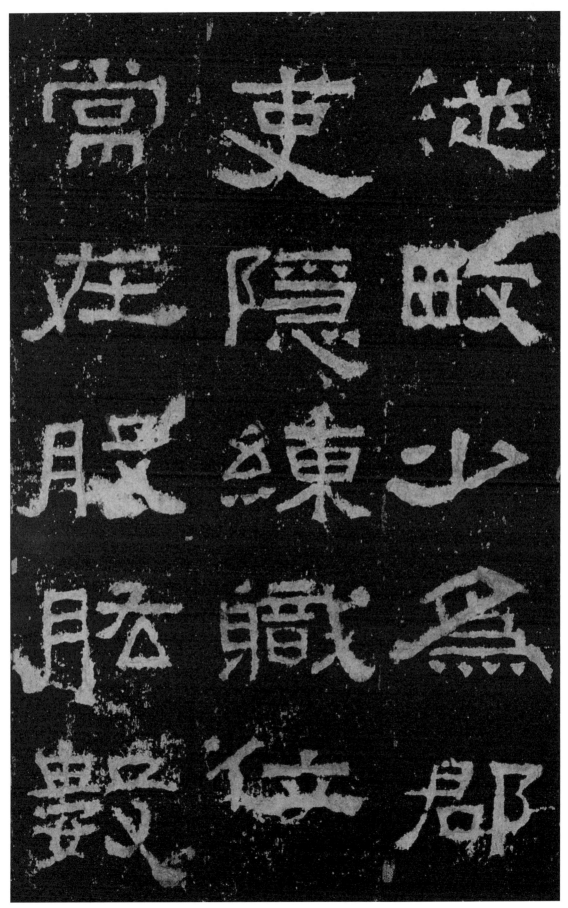

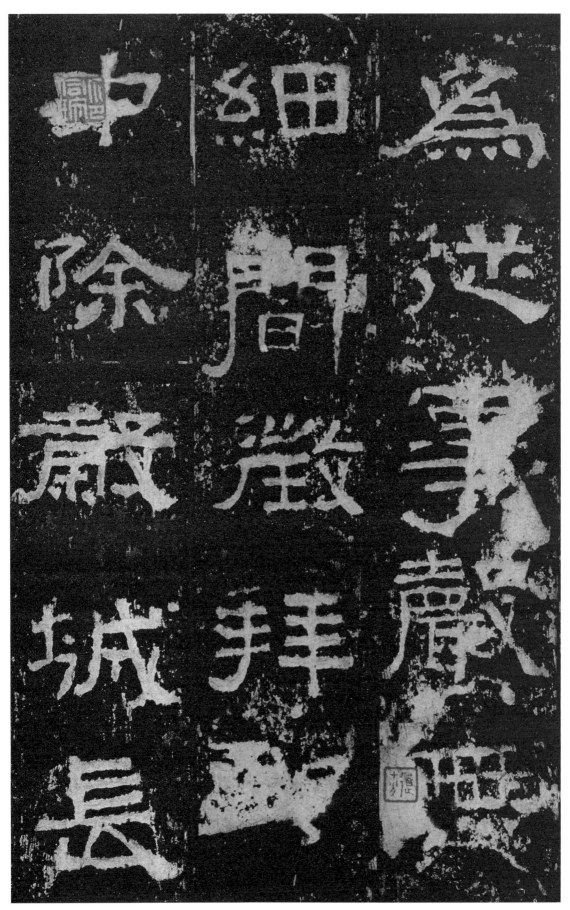

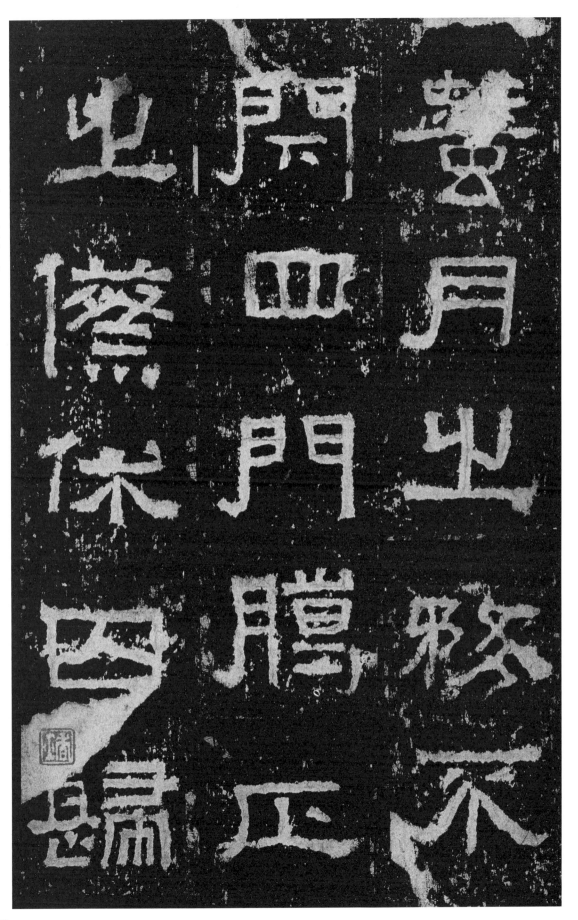

蚕月之务，不闭四门。腊正之祭，休囚归

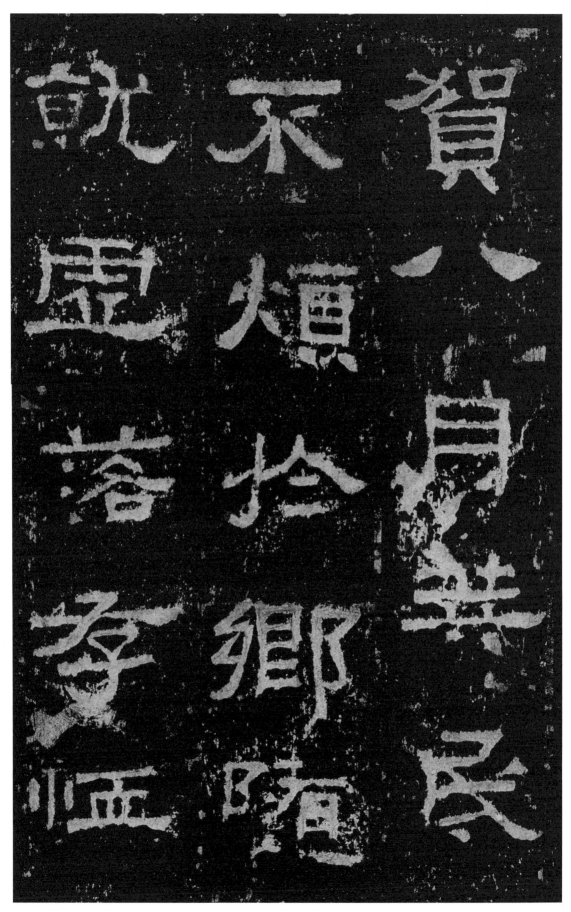

就虚落孝临

不烦拾乡随

贺八月算民

高年。路无拾遗，犁种宿野。黄巾初起，烧

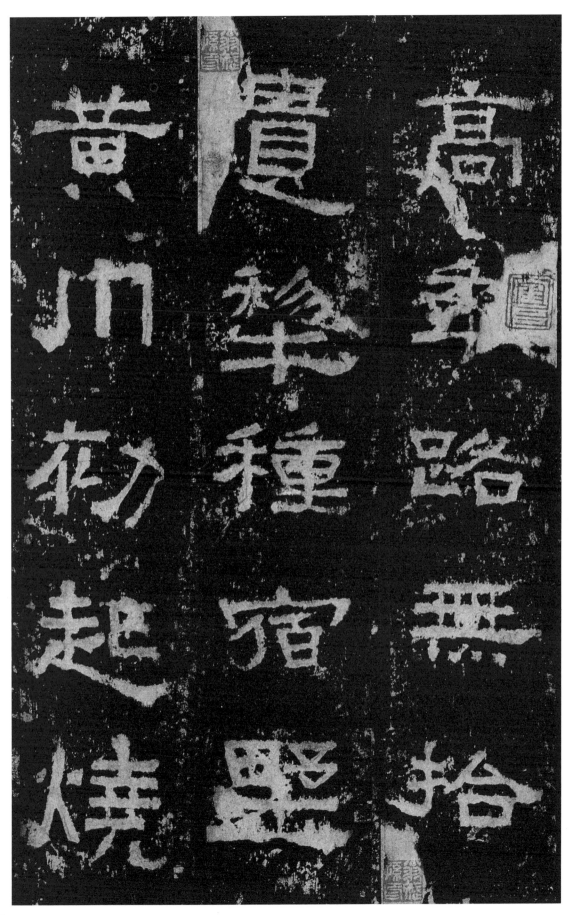

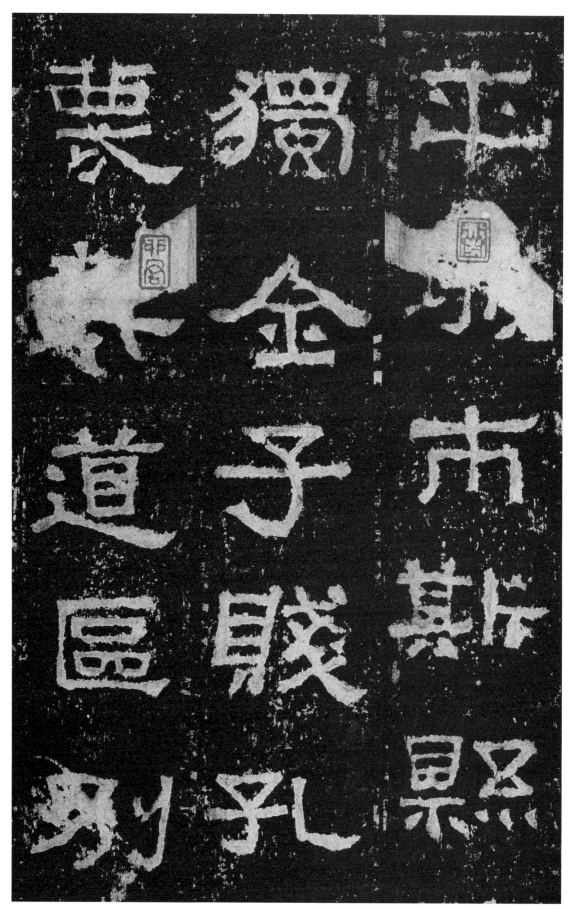

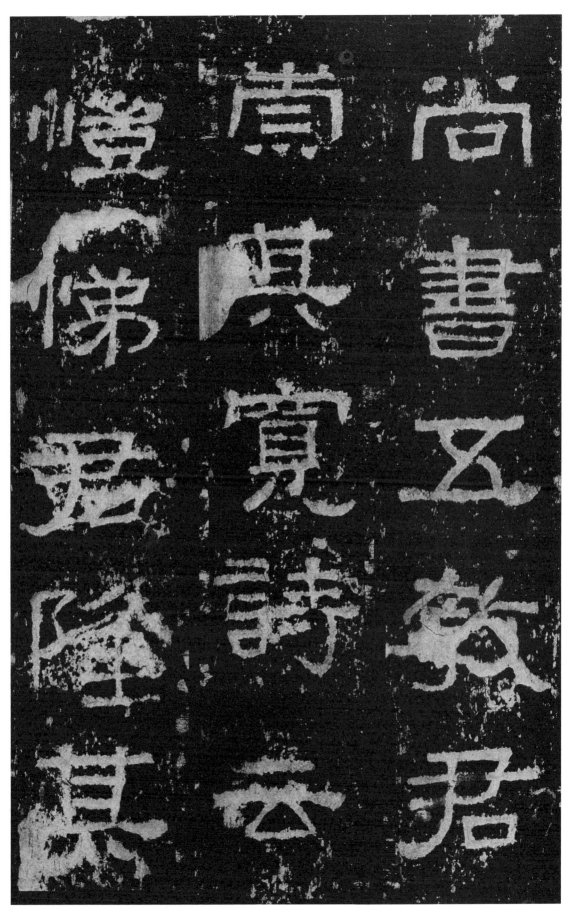

《尚书》五教，君崇其宽。《诗》云恺悌，君隆其

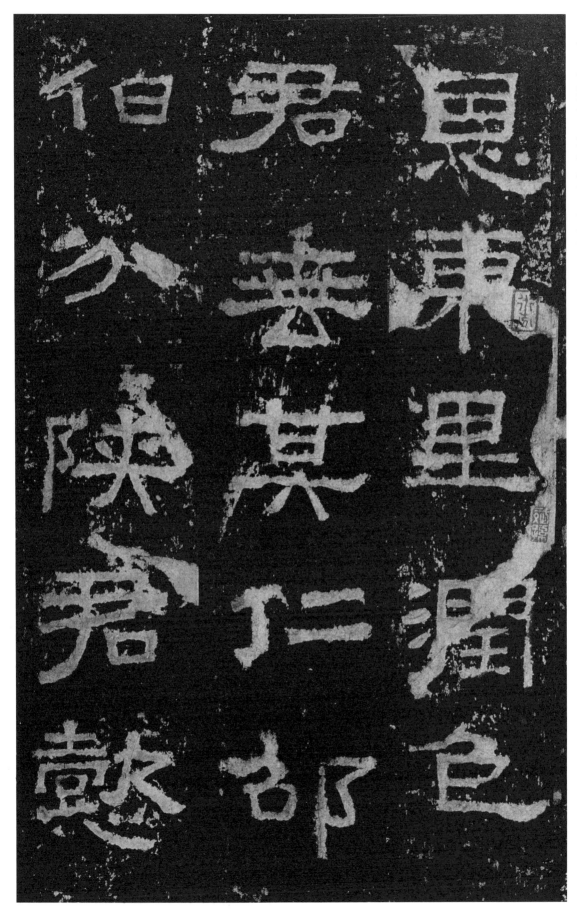

于棠。晋阳佩玮，西门带弦。君之体素，能

于棠

晋阳

西门

君之

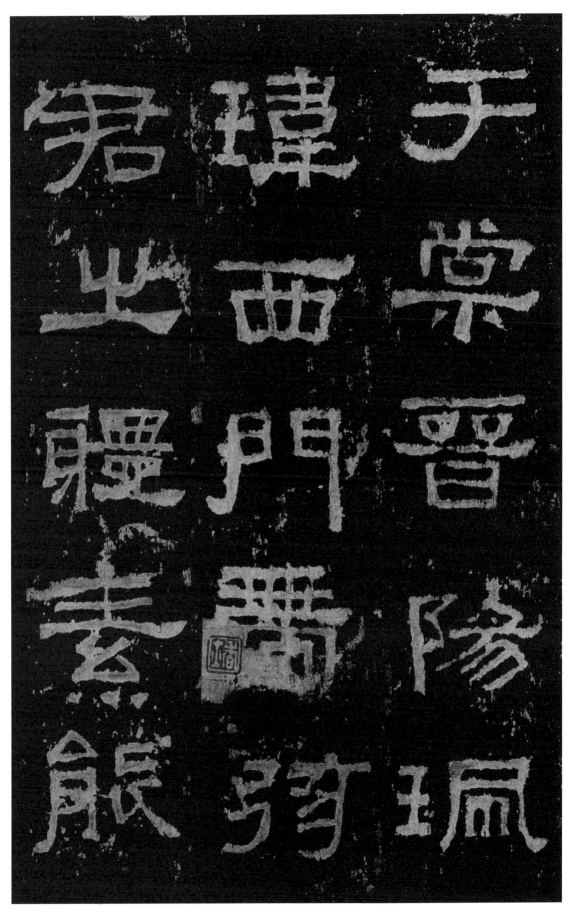

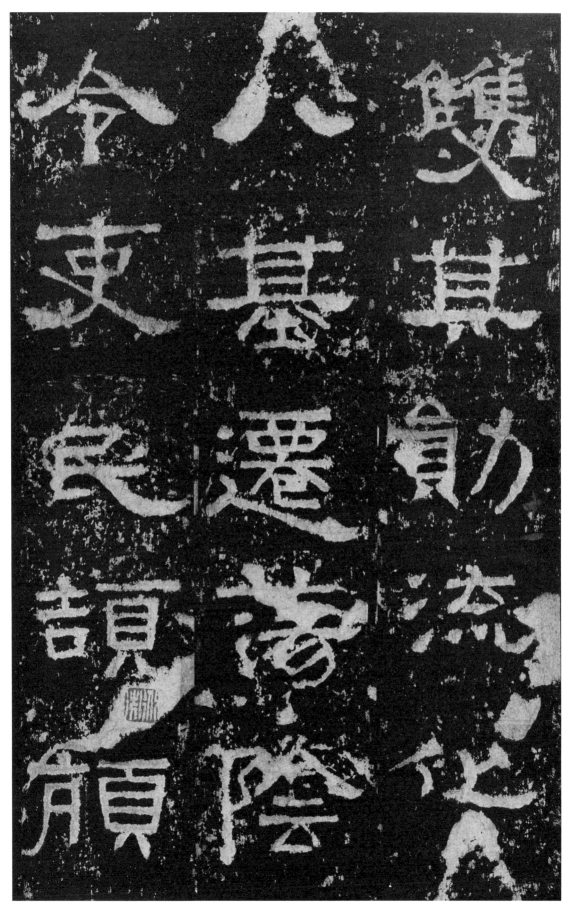

随送如云。周公东征，西人怨思。奚斯赞

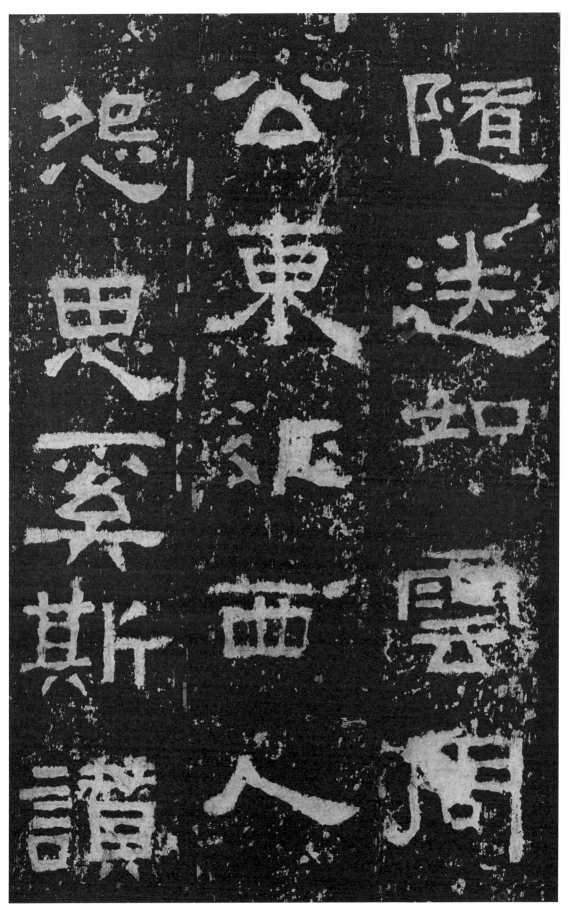

35

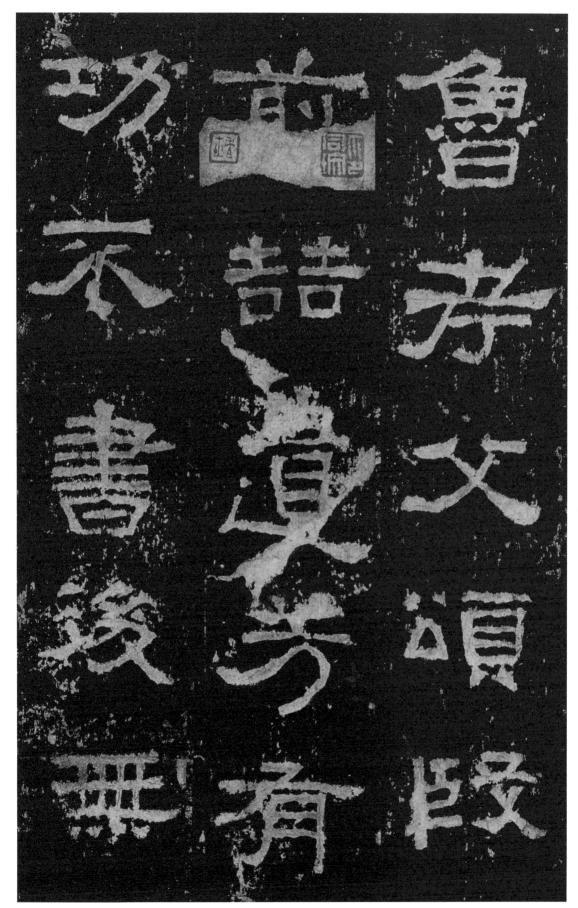

魯
芳
文
頌
殷

前
喆
遵
考

功
不
書
後
無

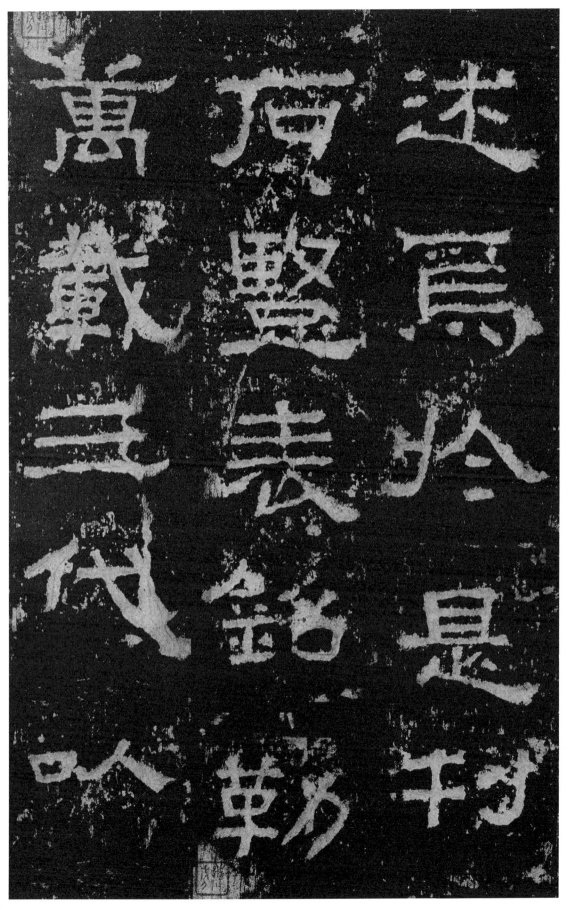

述焉。于是刊石竖表，铭勒万载，三代以

述焉

萬
載
三

項
豎
表
銘
勒

述
爲
於
是
刊

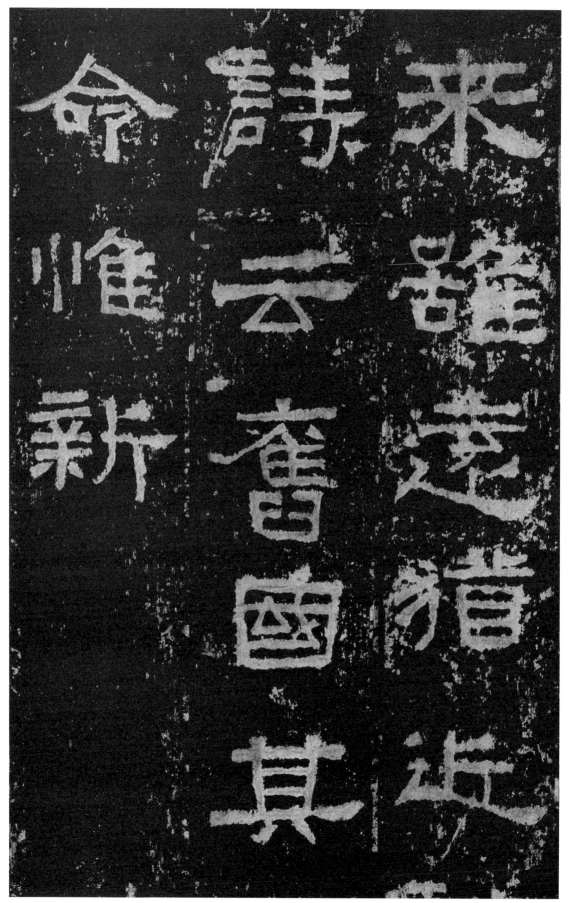

於穆我君，既敦既纯。雪白之性，孝友之

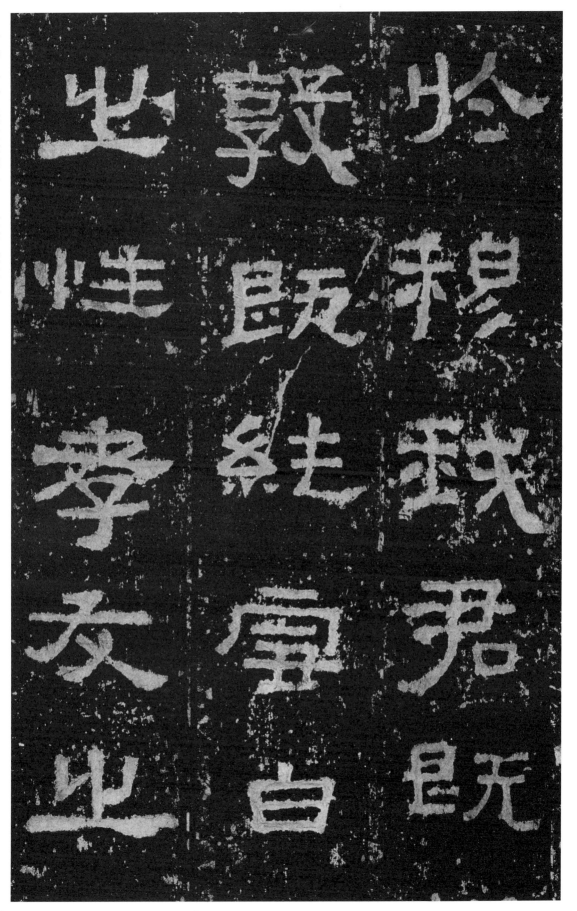

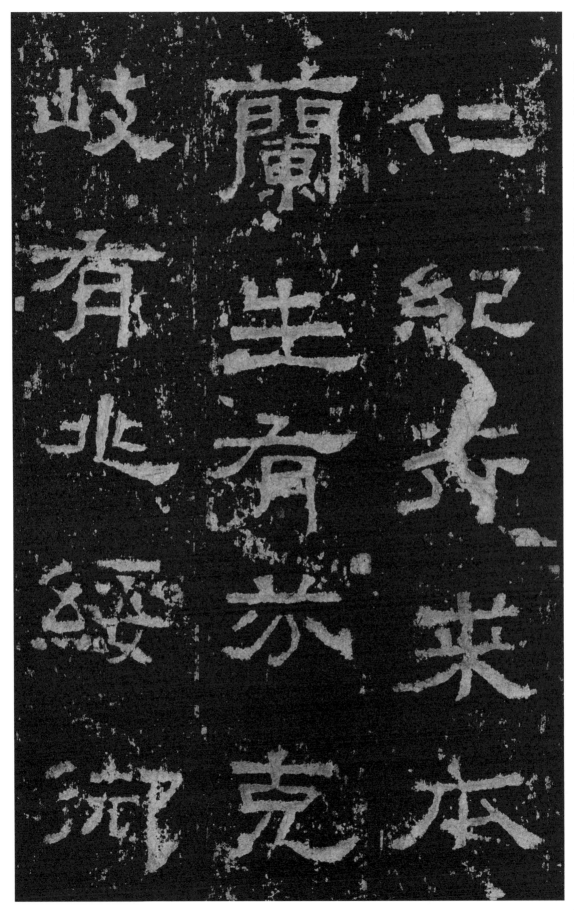

仁。纪行求本，兰生有芬。克岐有兆，绥御

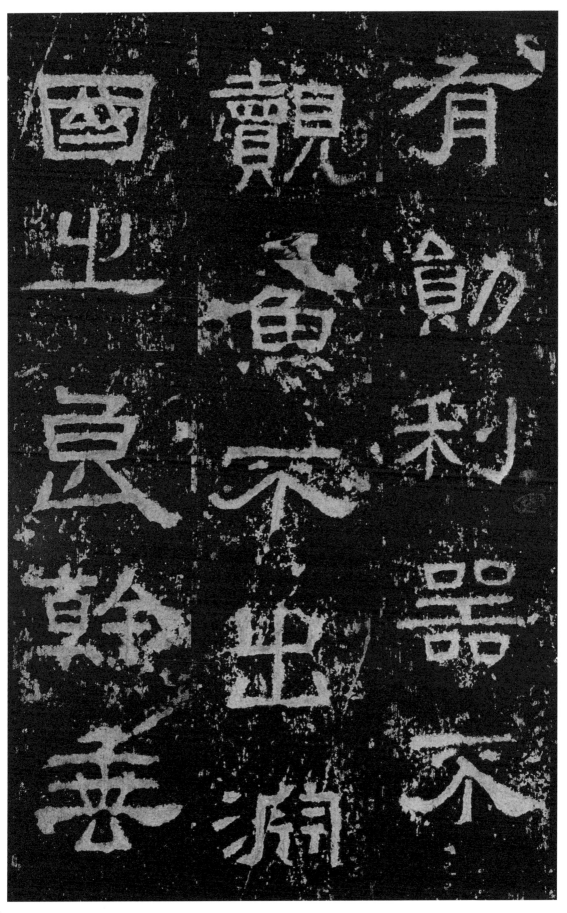

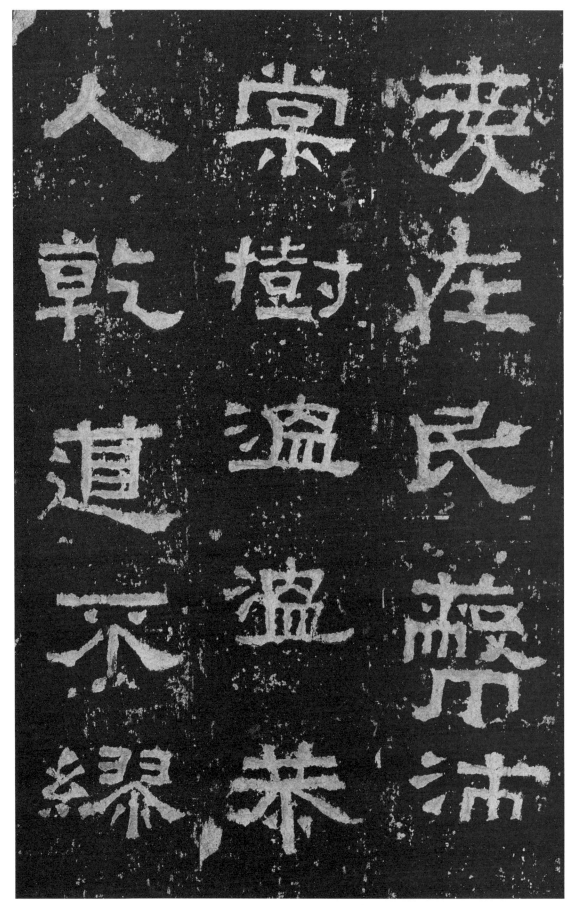

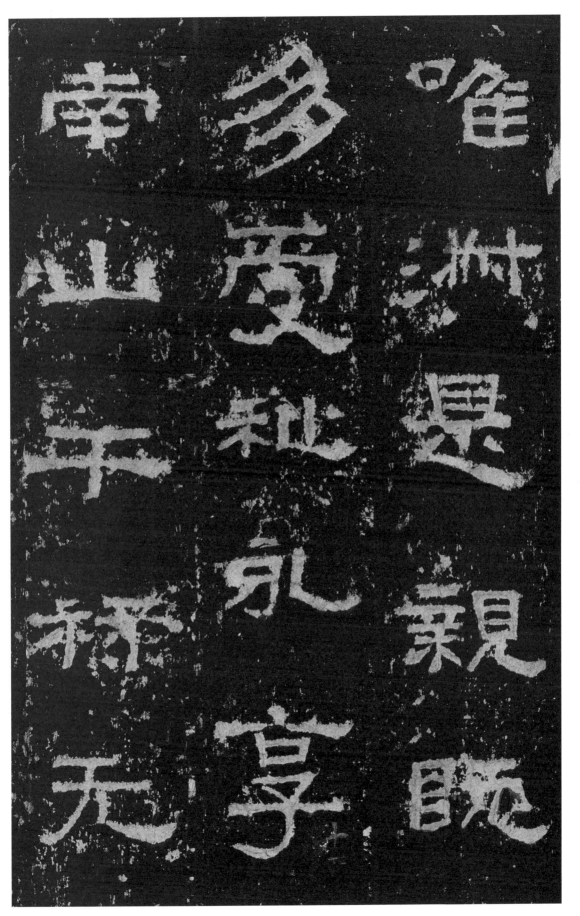

唯淑是亲。既多受祉，永享南山。干禄无

43

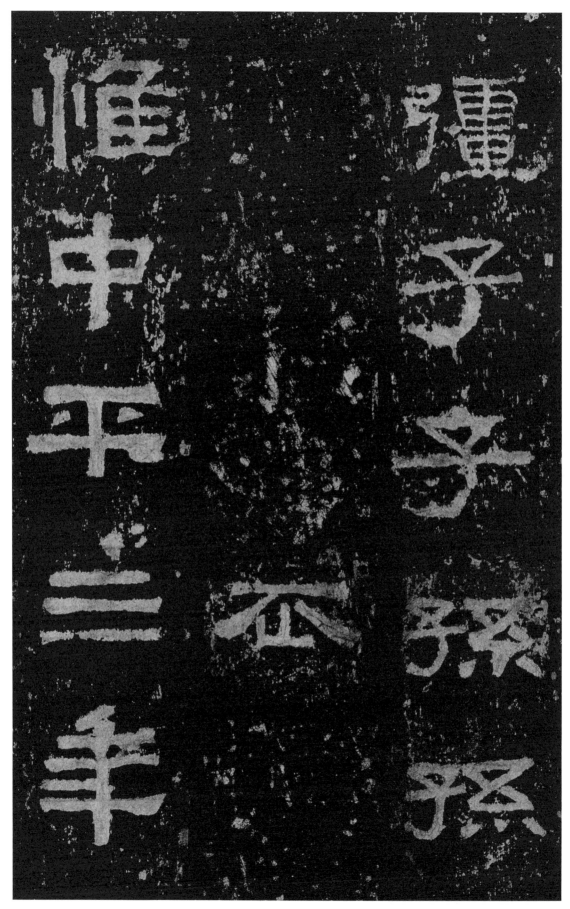

疆，子子孙孙。惟中平三年，

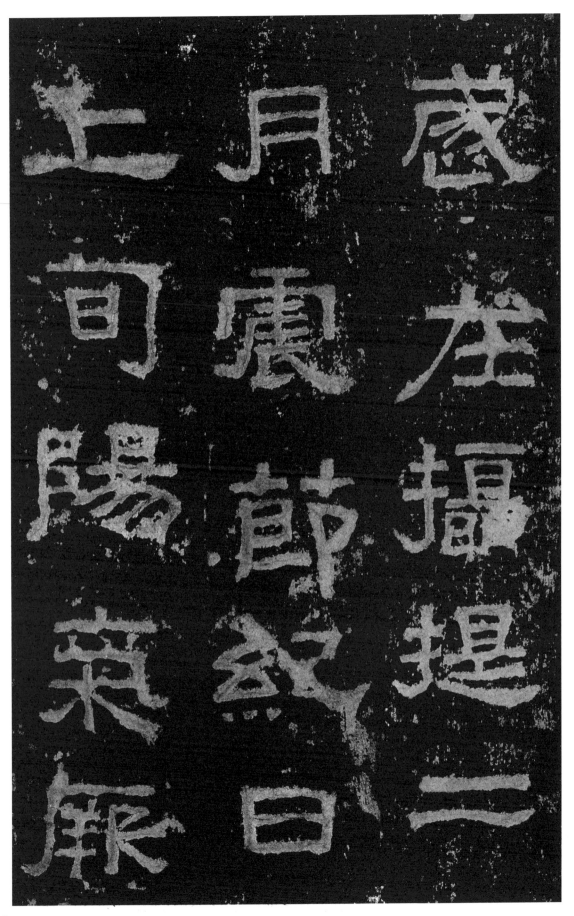

岁在摄提
二月震
节纪
日
上旬
阳
气厥

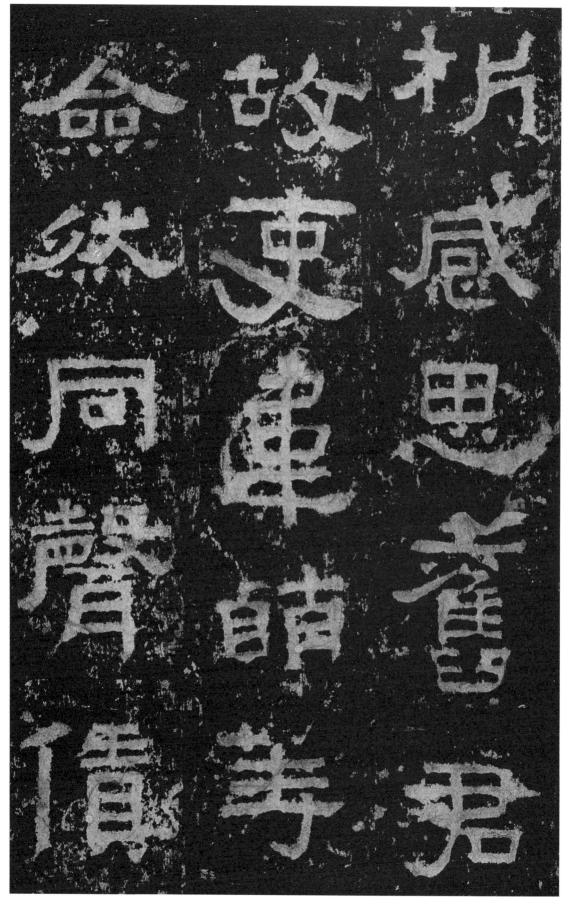

析感
思故旧
吏君

佥
然车故
同萌
声等

师孙兴，刊石立表，以示后昆。共享天祚，亿

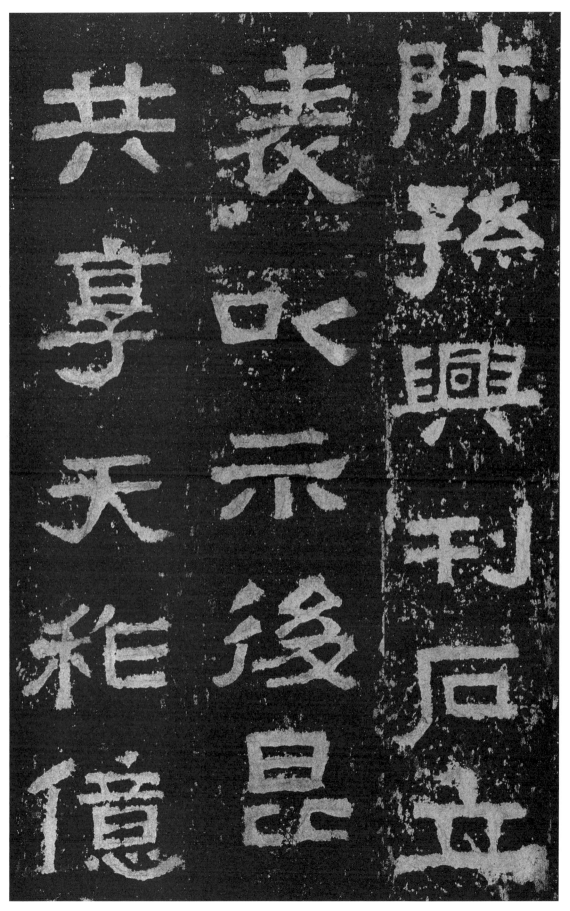

师孙兴，
刊石立表，
以示后昆。
共享天祚，
亿

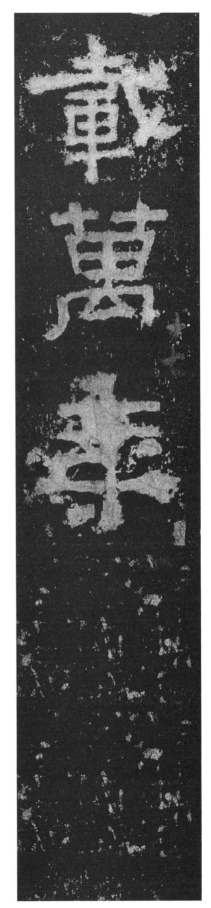

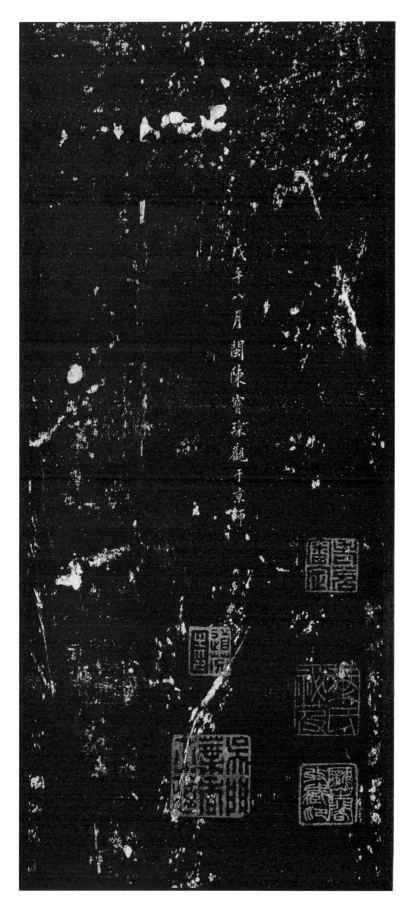

戊午八月閩陳寶琛觀于京師

丞

金石圖云邻陽褚峻諮亨曰張遷一碑後行刻一丕字

於表字之側不知其所謂峻嘗見唐搨李吉此側

刻半表字迴改為後人塗改拓威碑刻表字非

纂體矯而是正其寃炘為诙之不勝妄事者

邓

牛字圃搨千峯洗心謂此半表字後人所刻兩漢金石記云此

半字實是原石所有褚氏本伏之法非也只碑今石刻二字□字歟乞

末尾有楷書付記二字此別後人妄攀非原碑也

覽碑作覽案堯廟碑博覽眾庶駘郵班碑

攬生民之上擦並從臨知臨印臨也續漢書盜伏於

覽下王篇臨覽大盆此漢書陳遵傳注臨覽蓋從監
作

之字緜多變從臨緯詩外傳覽乎陰陽之交東

或作臨

雙碑作雙緜體喜填滿坟以三點補其空缺於土
芝山新淂金壽門所藏張遷碑跋此二段

民久菁字皆加點
乙卯九月桂复書

未若初拓城字土旁多一豎為刻誤復見澤即中
有陳睦即尒多一豎謂石楷此碑用筆共有源流未
容輕議也芝山宗輒為記之李威

上旁多一
畫可證
張遷誤碑
城字非誤
刻尒未谷

癸卯正月二十九日禇逢椿觀

[印章]

漢碑舊拓不易得此本字跡明著香士
用心學堂自與古會借觀數日而歸之
道光庚子仲秌憩仙館紹高詧

辛丑五月　香士攜此見示曰得飽
觀真眼福也癸青屋士石麟記

辛丑六月立秋后一日常熟

東部二耆計□尋觀于

菜氏之楸葦庵

印氏所藏張君表頌凡兩冊皆無碑会而東里潤色

四字俱存乎於道光庚寅冬得一本近為 魏黙深解

元易去 壽主宗兄出示此本和逢舊友不勝快然

因書數語以誌墨縁

弟汝蘭 [印] [印]

此尚是明拓本故可寶內藏印氏滙天
閣中轉輾落它人手香士以重購以屬
爲題識滙天圖藉金石自石窗逝後條
忽消歇而此本得歸香士既爲以牽又
重槧云 翁庵居士庭鷥

癸卯三月四日王雲觀於延真閣

戊午夏五泉唐汪大燮敬觀

光緒二十五年九月從
少英先生借觀累月因題記
松禪居士翁同龢

宣統九年十月泣化劉廷琛觀

59

《汉张迁碑》简介

《汉张迁碑》，全称《汉故谷城长荡阴令张君表颂》，东汉灵帝中平三年（一八六年）立。碑高约三一四、宽约一〇七厘米，圆首方趺无穿，碑阳有篆额。碑阳十五行，满行四十二字，共五百六十七字，赞述碑主张迁先世功业与其在谷城长任上的德政。碑阴三列，上两列十九行，下列三行，刻立碑者四十一人姓名与出资数。此碑宋代未见著录，明代初年出土，清时南向立于山东东平州明伦堂前，现藏于山东省泰安市博物馆岱庙碑廊。

《汉张迁碑》是东汉隶书成熟时期的作品，其书雄浑方正，古朴大方，书法艺术水平极高，是汉碑代表作之一。明人王世贞认为『其书不能工，而典雅饶古趣，终非永嘉以后可及也』。清人孙承泽评其曰：『书法方正尔雅，汉石中不多见者。』杨守敬《平碑记》中则说：『而其用笔已开魏晋风气，此源始于《西狭颂》，流为黄初三碑之折刀头，再变为北魏真书《始平公》等碑。』

此碑传世的最旧拓本，是民国时期朱翼盦旧藏的明拓本，八行『东里润色』四字未泐，现藏故宫博物院。封面有宝熙题签、册首有许浩题端、册尾有陈宝琛、褚逢椿、郭绍高、石麟、许浩、叶汝兰、程庭鹭、王云、汪大燮、翁同龢、刘廷琛题识，以及桂馥、李威题跋的摹本。原拓本每行六字，为保持字形大小原貌，重新排列为每行五字影印出版，并附题跋，供广大书法爱好者临习参考。

《历代碑帖法书选》编辑组

二〇二三年七月

《历代碑帖法书选》修订说明

我国书法艺术有着悠久的历史和独特的风格，书家辈出，书法宝库十分丰富。为了适应广大初学者临习传统书法的迫切要求，以及书法爱好者欣赏学习的需要，文物出版社从二十世纪八十年代起陆续编辑出版了《历代碑帖法书选》系列图书。

这项出版工作得到了老一辈文博专家启功先生的悉心指导。启功先生说：要选取最好的版本，原大影印，以最低的价格，为初学者提供最佳的学习范本。正是在这样一种理念的指导下，文物出版社编辑出版的《历代碑帖法书选》受到了广大读者的欢迎。

时间已经过去了三十余年，这项编辑出版工作经过多位编辑同志的辛苦努力，现在又传到了新一代编辑的手中。由于图书一版再版，为了保证出版的质量，再现原拓的神采，重现墨迹的神韵，我们陆续对原稿进行整理，重新制版印刷。

今天我们仍力求以最低的价格为读者提供最好的临习范本。

《历代碑帖法书选》编辑组

二〇一五年五月